L'ESCRIME
A TRAVERS LES AGES

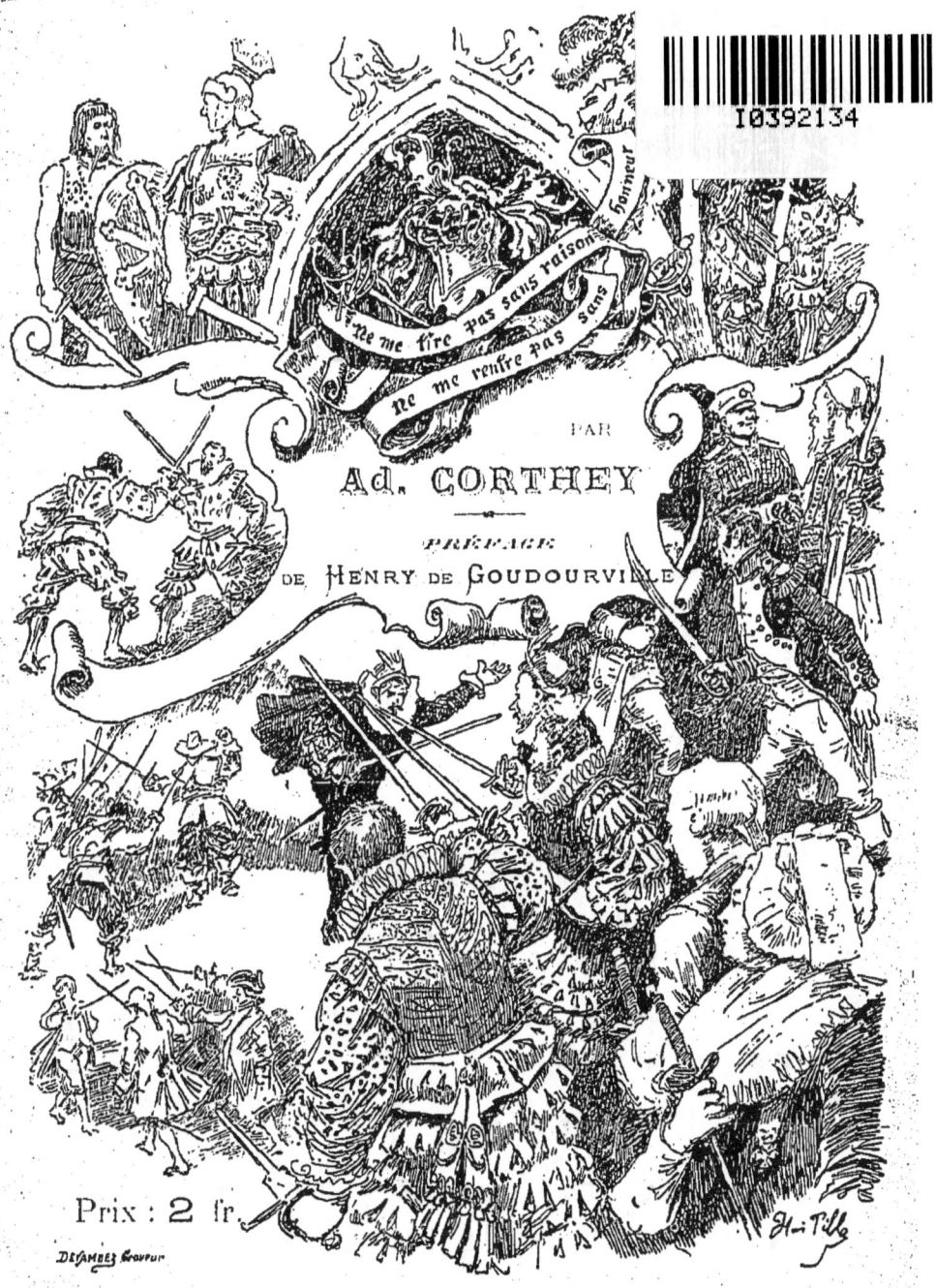

PAR
Ad. CORTHEY

PRÉFACE
DE HENRY DE GOUDOURVILLE

Prix : 2 fr.

PARIS
CHARLES DUPONT, ÉDITEUR
42, RUE DE TRÉVISE, 42

1898

L'ESCRIME

A TRAVERS LES AGES

PAR

Ad. CORTHEY

PRÉFACE

DE HENRY DE GOUDOURVILLE

PARIS
CHARLES DUPONT, Editeur
42, RUE DE TRÉVISE, 42
—
1898

Ouvrages du Même Auteur

Le FLEURET et l'ÉPÉE, étude 1 Fr.

FRANÇAIS et PRUSSIENS, (Armes blanches et armes à feu) 2ᵉ édition 1 Fr.

PETIT TRAITÉ d'escrime à la baïonnette. 2ᵉ édition 1 Fr.

RAPPORT au sujet de la transformation de l'épée de combat. 2ᵉ édition. 1 Fr.

A la Société

d'Encouragement de l'Escrime et à son

très distingué Président

Henry de Villeneuve

PRÉFACE

> Il est utile aussi qu'un maître d'armes fréquente des artistes en tout genre ; en augmentant par là ses connaissances il se convaincra de plus en plus que les arts reposent tous sur les mêmes principes et qu'ils ont, si j'ose m'exprimer ainsi, un degré de parenté entre eux.
>
> La Boëssière.
>
> (*Traité de l'Art des Armes*, p. 18)

Il est probable que personne avant M. Ernest Molier n'avait encore eu l'idée de présenter l'escrime ancienne sous la forme de tableaux vivants.

Il y a quelques années, il avait chargé son ami M. Corthey de faire les recherches nécessaires, de rassembler les matériaux et de créer les jeux.

Et ce fut sous la direction de celui-ci, aidé par MM. Vavasseur et Roulez, qu'eut lieu la représentation de l'Assaut historique dans le cirque aujourd'hui détruit de la rue de Benouville.

L'étude ci-après est à la fois le résumé des travaux préliminaires nécessités par cette représentation et la reproduction vivante et colorée des tableaux représentés.

En 1894 d'abord, en 1895 ensuite, la Société d'Encouragement dont le président, M. de Villeneuve, est toujours à l'affût des choses qui intéressent les armes, reprit l'idée d'une séance d'escrime historique.

Et ce travail, qui était le résultat du premier assaut, servit de base aux deux derniers dont l'un donné au Grand-Hôtel et l'autre au Cirque d'Été, obtinrent un succès immense.

Il faut ajouter qu'une vingtaine de tireurs consommés et amateurs du bel art des armes se dévouèrent tout entiers à l'entreprise.

Ils en furent récompensés par les applaudissements de la foule et aussi par l'empressement que l'on montra partout à reproduire ces assauts historiques, et en Belgique, et en Angleterre, et en Suisse, et en province.

Du reste, dans le monde des armes, on n'a pas oublié les acteurs de ces joutes de l'épée qui avaient été réglées comme de véritables drames et les noms de MM. de Saint-Chéron, Andrieu, Bruno de Laborie, comte d'Oyley, J. Joseph-Renoud, Lécuyer, Bottet, Weber-Halouin, Georges Bureau, Salusse, de Murat, comte Collarini, Léon Tissier, Lustgarten, Sulzbacher, Moreau-

Dalmont, Lucien Leclerc, Gabriel et M^me Gabriel sont entièrement restés dans la mémoire de la plupart des spectateurs.

Mais l'étude publiée n'aura pas seulement pour résultat de rappeler le souvenir de ces belles soirées, elle pourra être utile à l'amateur autant qu'au professeur.

Un résumé de l'escrime dans le passé, à travers les âges, et qui portât non seulement des tableaux pris sur le vif des choses mêmes que doublerait un aperçu historique sur les armes et la façon de combattre, était, je crois, un travail à tenter.

M. Corthey, dont je m'honore d'être l'ami, avait, de sa plume alerte, écrit déjà l'histoire de l'Epée qui fait immédiatement suite à cette introduction.

J'avoue que son magnifique travail pouvait se passer de ma modeste collaboration, mais obstiné comme il convient à un homme de raison, je dus céder et accepter la tâche, ô bien douce et bien agréable, de donner une tête au sujet déjà traité. Ce qui veut dire qu'à la toile peinte par l'aîné, le jeune devait y faire un cadre selon ses vues, ses connaissances en armes.

Et j'ai accepté pensant que c'était servir les armes que d'en propager le goût par l'étude.

Le maître d'armes étudie si peu aujourd'hui, la profession est tant courue, le régiment lâche tant de prévôts ou maîtres illettrés, inaptes souvent à toute conception, que j'en suis à me demander si l'escrime durera, se perpétuera, ainsi que les autres arts.

Dans le choix d'un apprenti maître d'armes, il faudrait, j'ai

déjà eu l'occasion de le dire, rechercher d'autres qualités qu'une parfaite agilité.

On a tant de fois prouvé qu'une machine plus ou moins bien construite n'était dangereuse que pour l'homme qui n'en connaissait pas l'usage, que je croirais abuser de mes lecteurs à dépeindre un tireur supérieurement souple, mais absolument privé de raison, s'escrimant contre un être pensant, sachant combiner et mesurer le temps, il est hors de doute que ce dernier l'emporterait.

Et c'est pour toutes ces raisons ayant trait à l'enseignement des armes, au pourquoi de ceci ou de cela, que j'estime qu'une étude succincte de l'arme, suivie d'un rapide historique des coups employés par les anciens ne passera pas inaperçue de l'homme d'armes, amateur ou professeur.

Henry de GOUDOURVILLE.

L'ESCRIME A TRAVERS LES AGES

I

L'escrime, si l'on prend le mot d'une façon très générale, date du jour où deux hommes se sont disputé quelque chose, la belle Hélène ou... un plat de lentilles.

Les ongles, les dents, les pieds, les poings, la tête, furent assurément les premières armes. Certains rôdeurs de barrière de nos villes modernes procèdent encore comme l'homme primitif.

Les pierres, les bâtons, les massues ne viennent que plus tard. Ils sont déjà l'indice d'une certaine civilisation. Et le philosophe pourrait juger la société bien plus sûrement d'après la manière dont elle se bat que d'après la façon dont elle s'habille.

Le casse-tête est, sur ce point, plus instructif que la culotte. A l'égard de l'escrime de l'épée en particulier, bien

que l'arme soit déjà ancienne, l'art de s'en servir est presque aussi récent que la science du piano.

Les preux chevaliers ne connaissent pas plus l'un que l'autre. L'épée était pour eux uniquement un instrument un peu plus maniable que la lance, — mais voilà tout. Au point de vue de la défense, ils se contentaient de se blinder comme des navires à éperon. Plus semblable à la tortue marine qu'au lion du désert, il ne s'agissait pour eux que d'être capables de recevoir des coups qui ne fissent pas trop de mal.

Et le plus grand guerrier était celui sur lequel on pouvait frapper sans résultat le plus fort et le plus longtemps.

En définitive son adresse ne valait pas celle de son armurier, sa vaillance était affaire de bonne fabrication, et il se revêtait de son courage comme d'une chemise.

Il faut ajouter que c'était déjà d'Allemagne que venait cette sorte de courage qui se portait sur le dos. Car le complet de mailles rembourré a été probablement revêtu pour la première fois par les Normands.

Aussi Walter Scott, dans le *Connétable de Chester*, nous montre les chevaliers de cette nation raillés par les fantassins gallois qui, revêtus d'une simple blouse de toile, combattaient ainsi des adversaires couverts d'une carapace d'acier.

Il faut avouer que cette carapace rendait quelquefois de bons services. A Bouvines, Philippe-Auguste lui dut son

salut : jeté bas de son cheval, piétiné et transformé lui-même en champ de bataille comme Sancho dans l'île de Barataria, il s'en tira sans égratignures.

Mais à Sempach elle joua un bien vilain tour au duc d'Autriche et à ses barons.

Après le combat, quelques centaines d'entre eux furent ramassés par les Suisses leurs vainqueurs.

Ils n'avaient aucun mal — à cela près qu'ils étaient morts. Renversés sur le dos, ne pouvant se relever, et restés ainsi en plein soleil d'été, ils avaient péri étouffés comme de gros hannetons.

Entre parenthèse, ces aventures permettent de supposer que ces héros si prudents étaient moins forts que la légende ne le dit et que le bon bourgeois ne le croit.

Si l'on en juge par les armures exposées au Musée d'artillerie, nos épaules de simples gymnastes sont autrement puissantes que ne l'étaient celles de ces prétendus colosses.

Il faut ajouter que les Suisses de cette époque, comme les Gallois, comme les Ecossais des Highlands (autres montagnards), comme les anciens Gaulois, leurs aïeux et les nôtres combattaient la poitrine découverte.

La chevalerie n'était peut-être pas du coté des chevaliers. Quoi qu'il en soit, le premier canon vint changer tout cela. Entre boulet et cuirasse, la partie n'est pas égale.

Et les gendarmes, déjà battus de près par les fantassins vêtus à la légère, tués maintenant de loin par les

fantassins munis d'arquebuses, renoncent à la qualité d'enclumes vulnérables et déposent leur ferraille désormais inutile.

D'une part l'infanterie reprend sa prépondérance, perdue depuis les beaux temps de Rome; de l'autre les combats singuliers suivent la mode des batailles rangées : les adversaires à pied commencent à se défendre avec l'arme d'attaque.

Et l'escrime prend naissance.

De façon, que jusqu'à un certain point, on pourrait dire que c'est le fusil qui a fait l'épée.

II

Il nous semble aujourd'hui tout naturel de nous défendre avec l'arme même qui nous sert à attaquer. Cependant cette idée, qui nous parait si simple, a mis plusieurs siècles à germer dans nos cerveaux.

On n'en a guère eu d'abord que l'intuition.

C'est le moment de parler d'une arme curieuse, gigantesque et terrible, qui apparait tout à coup, joue un rôle considérable, si l'on en croit les premiers ouvrages d'escrime, puis disparait comme elle est venue, sans presque laisser de traces.

Il s'agit de l'épée à deux mains.

Ce n'est cependant pas l'épée elle-même qui est inconnue.

On en voit au contraire de beaux spécimen au Musée d'artillerie, dans presque tous les arsenaux et chez beaucoup d'antiquaires. Ce que l'on parait entièrement ignorer, c'est qu'il ait existé un art de s'en servir.

Aussi, à la première séance de M. Molier, l'assaut qui eut lieu entre MM. Jeannouet et Boudin, et qui avait été réglé par M. Vavasseur, un amateur également, produisit une sorte d'effarement chez les spectateurs.

Supposons qu'un dompteur quelconque, Bidel ou Pezon, s'avise d'exiber dans sa ménagerie un megathériumm ou un ichthyosaurus vivant, et leur fasse faire des exercices variés. L'effet serait à peu près semblable.

En réalité, d'où vient ce mastodonte de l'escrime ? Les Grecs, les Romains, les Cantabres, et plus tard les Francs, en fait d'épées n'avaient que de forts couteaux. En revanche, on croit savoir que certaines peuplades de la Gaule se servaient de longs glaives qu'ils étaient, parait-il, forcé de manier à deux mains.

Si ce renseignement est exact, il semblerait démontrer pour les montagnards du centre de la Suisse et les Ecossais des Highlands, une origine commune ; car c'est chez ces deux peuples, cependant très éloignés l'un de l'autre, que l'on trouve à une époque relativement récente, l'emploi le plus fréquent du grand espadon. Et celui-ci serait la dernière trace, soigneusement conservée chez ces montagnards, de l'arme avec laquelle nos ancêtres les Gaulois, après avoir franchi les Alpes ou traversé l'Europe, battirent les légions romaines en Italie et taillèrent en pièces la phalange macédonienne à Delphes.

Il faut ajouter que les Suisses et les Ecossais n'ont pas le monopole exclusif de l'épée à deux mains.

Le glaive de Jacques le Conquérant, conservé au musée de Madrid, en est une preuve. Rabelais fait mention d'une épée de ce genre, et Froissard cite un chevalier anglais qui s'en servait à la guerre à peu près à l'époque de Duguesclin.

Ce qu'il y a de certain, c'est que, dès l'abord, l'escrime de cette arme est aussi complète, que l'arme elle-même est savamment conçue.

Que la lame en soit plate ou à gouttière, ou avec arêtes, ou dentelée, ou en flamme, à bout aigu ou arrondi, et plus large qu'à la base, rien n'est donné au hasard.

Et tandis que la poignée de l'épée ordinaire n'est guère encore qu'une simple croix, celle de la grande épée est munie de défenses qui, non seulement protègent les mains, mais permettent à la personne d'agir utilement dans un corps à corps peu probable, mais possible.

Les auteurs qui s'occupent spécialement de l'épée à deux mains, ou du moins en parlent, sont une demi-douzaine. C'est, en 1529, Lebkommer, un Allemand; c'est, en 1536, Marozzo, un Italien; c'est l'écrivain anonyme auquel on doit le *Joueur d'épée*, publié à Anvers; c'est Thibaut, c'est Alfieri.

Ce dernier, on le croirait à peine, est contemporain de Molière, et son traité a paru à peu près au moment où le *Bourgeois Gentilhomme* a été joué.

Il est probable cependant que Hollandais, Allemands ou Italiens devaient l'importation de l'espadon aux Suisses qui après avoir battu les Autrichiens sur le territoire helvétique,

les Allemands en Souabe, combattaient les Bourguignons dans le pays de Vaud, les Français et les Espagnols en Italie.

Il n'est pas douteux que, jusqu'aux guerres de Bourgogne, c'est-à-dire de la bataille de Morgarten à celle de Saint-Jacques, ce fut pour les Suisses la principale arme, avec la hallebarde et la « morgenstern » sorte de massue terminée par une pointe, et hérissée d'autres pointes dans sa partie supérieure, toutes trois de longueur à peu près égale, environ deux mètres.

Mais, à partir de ce moment, les troupes confédérées, pour la majeure partie, du moins, adoptèrent la grande pique, et si l'on en croit les règlements et les gravures publiés dans l'ouvrage de MM. de Noirmont et de Marbot, les *Costumes militaires de France*, ce furent les lansquenets, imitateurs et concurrents des Suisses qui héritèrent de la grande épée.

Au point de vue de l'escrime, il est regrettable de ne pouvoir mentionner aucun duel authentique à l'espadon.

Cependant Walter Scott, dont les romans sont de l'histoire, pour faire compensation à tant d'histoires qui sont des romans, Walter Scott, disons-nous, décrit dans la *Jolie Fille de Perth*, et d'après une chronique du XIVe siècle une sorte de rencontre judiciaire plus émouvante à elle seule que tous les duels de Bussy, de Chicot et de d'Artagnan réunis.

Il s'agit de deux clans rivaux et ennemis irréconciliables, qui obtiennent du roi d'Ecosse la permission de vider leur querelle en sa présence, et les armes à la main.

Au jour désigné, trente champions se présentent pour chaque parti, le poignard au côté et la grande claymore dans les mains.

Au signal donné par le roi, qui préside la cérémonie entouré des seigneurs de la cour et du peuple de la ville de Perth, les champions des deux clans se rangent sur trois lignes, chaque homme à quelques pas de son voisin, pour permettre à tous le maniement de leurs lames.

A un second signal ils se précipitent les uns sur les autres, excités par le bruit des trompettes et la claymore en arrêt.

Les coups portés avec ces armes colossales sont si terribles, qu'au bout de quelques minutes de mêlée, le terrain est déjà couvert de sang, de blessés et de cadavres.

Plusieurs ont été décapités. Il y a des têtes fendues jusqu'aux épaules, aux trois quarts détachées de la poitrine. Quelques combattants, dont une main est tombée, séparée du poignet comme par le tranchant d'une faux, tentent un suprême effort pour se servir de leur poignard.

Les deux troupes sont diminuées de moitié.

Elles se séparent d'un commun accord pour reprendre haleine. Puis les survivants se jettent de nouveau les uns sur les autres, les blessés aussi : tous ceux qui possèdent encore assez de force pour demeurer debout.

Enfin, d'un côté, il ne reste plus que cinq ou six combattants, tous blessés et ruisselants de sang ; de l'autre un seul, le chef, mais il est sans blessure. Il essaie de se défen-

dre encore en isolant ses adversaires, comme l'Horace de Corneille, mais, acculé à la rivière qui coule à deux pas, entouré de toutes parts, sa claymore brisée, ne voulant pas se rendre, ne pouvant plus lutter, il fait un dernier bond et se précipite dans le courant, où il disparait aux cris du peuple et des vainqueurs, incapables de le poursuivre.

Ainsi finit ce combat renouvelé de celui des Romains contre les Albins.

Seulement, il faut avouer qu'auprès de la chronique contée par le romancier, la pièce de Corneille semble avoir été écrite pour un pensionnat de demoiselles, et que le suprême tragique n'est pas du côté de la tragédie.

Laissant de côté l'histoire et le drame, les récits et les inventions, revenons à l'escrime.

Pour l'étude de l'épée à deux mains, c'est surtout à Marozzo qu'il faut recourir. Il est à cet égard, le plus complet des auteurs de l'époque, sinon tout à fait le plus ancien.

Dans son remarquable ouvrage *Opera nova*, 1536, l'escrime de la spadone prend environ le tiers du livre comme gravures ; les deux autres tiers sont consacrés à l'étude de l'épée et du bouclier, de l'épée et du poignard, de l'épée et du manteau, au maniement de la pique, de la hallebarde, de la pertuisane et du poignard seul.

L'épée seule, comme dira Saint-Didier plus tard, y tient relativement peu de place, et elle ne fournit qu'une escrime très primitive, réduite à une garde très haute, à une garde

moyenne et à une garde basse : à peu près notre prime, notre seconde et notre tierce d'aujourd'hui.

L'escrime de l'épée à deux mains y paraît, au contraire, dès l'abord, complète, ainsi que nous l'avons déjà dit.

La position normale est à peu près celle du grand bâton actuel, c'est-à-dire le pied droit en avant, la poignée de l'arme près de la hanche, la main gauche touchant le pommeau, la main droite rapprochée des hanches et la pointe de l'arme à la hauteur de l'œil.

Seulement, les bras sont presque toujours tendus. Nous les ployons aujourd'hui davantage. Cette tension du bras caractérise du reste toute l'escrime italienne dès les commencements jusqu'à nos jours.

Les parades sont très variées. On pourrait même dans certains cas leur reprocher trop de raffinement et un contorsionnement inutile. Ainsi, la *guardia di croce*, la *guardia di becha cesa*, la *guardia di becha passa*.

L'ensemble de ces parades est destiné à garantir la tête, les flancs, les jambes. Comme avec le grand bâton, tout le corps est facilement couvert. Il l'est même plus facilement avec la grande épée, grâce aux immenses branches qui donnent à l'arme la forme d'une croix et protègent par le seul fait de leur dimension les mains et les bras du tireur, et, par un très léger mouvement, son buste et sa figure.

Il va sans dire que, si les parades de l'épée sont déjà plus faciles que celles du bâton, les coups de l'une auront encore

plus de rapidité que les coups de l'autre, malgré la plus grande légèreté de ce dernier.

C'est le sabre vis-à-vis de la canne.

Ce que l'on ne saurait trop remarquer, c'est, à une époque relativement primitive, la supériorité de cette escrime sur les autres.

Tandis que la petite épée ne sert qu'à attaquer, la grande sert à l'attaque et à la défense tour à tour. Tandis que, dans le jeu de celle-là, la parade se fait avec tout ce que l'on voudra, excepté avec l'arme elle-même; avec la main gauche, avec le poignard, avec le manteau, avec le bouclier, avec des sauts, des passes, des voltes, des effacements, des évitements dans tous les sens, la grande épée pare par elle-même.

Et si nous voulions ramener à la terminologie moderne les parades des auteurs anciens, nous trouverions toutes celles que nous employons aujourd'hui, depuis la prime jusqu'à l'octave.

Dans l'ouvrage d'Alfieri, *La Spadone*, publié en 1653, nous rencontrons même le coup lancé comme dans notre escrime à la baïonnette.

On jugera donc que l'épée, telle qu'on la voit dans nos musées, n'est pas rien qu'un monument de la taille et de la force de nos ancêtres.

Il serait du reste grand temps de faire table rase de cette légende bourgeoise.

Précisément, à propos de l'épée à deux mains, voyons un peu ceux qui la portaient. Machiavel, contemporain des

batailles de Novare, de Marignan et de Pavie, parle des troupes suisses. Et après avoir, dans son *Prince*, rendu justice à leur courage à leur discipline, à leur supériorité sur toutes les autres infanteries, il ajoute qu'elles étaient composées d'hommes petits, sales et laids.

Selon une chronique citée par MM. Noirmont et de Marbot dans *les Costumes militaires de France*, c'étaient des gens robustes et trapus.

Trapus chez le chroniqueur, petits chez l'historien ; on voit donc que si l'arme est gigantesque, ceux qui s'en servaient n'étaient rien moins que des géants.

Quoi qu'il en soit, et malgré le rôle qu'elle a pu jouer à un moment donné, nous devons avouer que l'épée à deux mains n'est pas plus l'arme du passé que celle de l'avenir. C'est une arme d'exception.

III

Si nous nous sommes arrêté un peu longtemps sur l'escrime de la grande épée, c'est parce que cette escrime, qui est la plus éloignée de la nôtre par la date, est celle qui s'en rapproche le plus par les procédés qu'elle emploie; l'arme étant, comme nous l'avons dit, à la fois offensive et défensive.

A la vérité, il le faut bien, puisque les deux bras sont occupés à la tenir, et que le corps n'est plus protégé par une cuirasse.

« On est bien forcé d'être honnête, » dit la chanson. Ici, chanson et escrime sont d'accord.

Aussi ne dirons-nous pas que l'art de se servir de cette petite aiguille que nous appelons le fleuret vient directement de l'emploi de ce couteau colossal que les Italiens nommaient la Spadone.

En réalité, l'escrime moderne s'est développée lentement et par une série de transformations successives. On prétend que le monde a été créé en six jours; l'escrime, elle, a mis trois siècles pour faire ses dents.

La première métamorphose, c'est l'épée et le bouclier.

Le moyen-âge est un retour à la barbarie ; la Renaissance est un retour à la Grèce et à Rome. L'escrime n'échappe pas à la loi des autres arts.

Plus de carapace ; mais toujours l'emploi des deux mains, dont chacune a un rôle spécial : l'une frappe, l'autre pare.

Et les comtemporains de Machiavel ne se battent guère autrement que les héros d'Homère.

Un duel célèbre caractérise cette époque.

C'est celui de Jarnac et de la Châtaigneraie. Le nom de Jarnac a passé de l'histoire dans la langue usuelle.

Il est devenu un mot populaire dans le mauvais sens du mot, et le substantif s'est transformé en qualificatif injurieux, à tort certainement. Le récit de Brantôme, neveu de la Châtaigneraie, est là pour en témoigner. Non seulement il ne porte aucune accusation véritable contre l'adversaire de son oncle, mais il résulte des détails donnés par lui que si l'un des combattants était blâmable, ce n'était pas Jarnac.

Il fut habile et prudent dans son entraînement et en champ clos, voilà tout. Et encore cette habileté ferait sourir aujourd'hui un tireur de trois mois de salle.

Mais il y a cent à parier contre un que si, de nos jours, un fort de la halle colossal se battait dans la rue contre un petit monsieur bien ganté et que ce dernier cassât la jambe de son adversaire d'un de ces jolis coups de chausson aussi terribles qu'inattendus que l'on nous enseigne dans les salles : le gros des spectateurs crierait à la traîtrise.

Le peuple en tout et partout applaudit volontiers à la force brutale,

Il est moins sympathique à l'adresse savante.

Pour en revenir à Jarnac et à la Châtaigneraie, ces deux grands seigneurs s'éxécraient comme de simples pianistes. Affaire de femme, parait-il. L'histoire est presque toujours de l'opérette.

François I^{er} leur avait interdit le combat. La première chose que fit Henri II en montant sur le trône, fût de le permettre.

Il eut lieu en grande cérémonie. On peut presque dire comme une grande fête, comme une sorte de tournoi.

Que l'on se figure l'ancien Hippodrome un jour de représentation extraordinaire, plus les riches costumes des spectateurs; car le roi présidait entouré de sa cour, et les deux acteurs avaient amené tous leurs amis au nombre de plusieurs centaines.

Les armes des adversaires étaient donc l'épée et le bouclier. Si l'on en croit une gravure insérée dans le bel ouvrage de M. Emile Mérignac et quelques autres estampes contemporaines, ils avaient en outre le casque et la cuirasse.

Rien ne le fait supposer, au contraire. Car Brantôme qui donne des détails sur les armes des deux champions, qui indique les épées de rechange de Jarnac, et qui parle d'une sorte de brassard d'acier attaché au bras gauche de ce dernier, n'indique rien de plus.

Ce brassard est une invention de Caizo, le maitre italien de Jarnac. Celui-ci pouvait ainsi tenir plus aisément, le bras tendu et opposer une plus grande force de parade aux coups de la Châtaigneraie, qui souffraient encore d'une blessure à l'épaule.

Lorsque le roi donne le signal du combat, les deux champions sont à distance l'un de l'autre, car il va sans dire qu'ils n'ont pas engagé l'épée comme on le ferait de nos jours. Le plus ardent et le plus vigoureux se précipite sur l'autre, l'arme haute, dans l'intention de le suprendre et même de le culbuter.

Celui-ci reçoit le choc en se couvrant de son bouclier tenu ferme au bout du bras tendu, et cherche à toucher l'assaillant d'un coup d'estoc ou de taille, en passant sous l'arme défensive.

Le premier, se sentant trop engagé, se dégage par un changement de garde. Chacun d'eux, alors, cherche par des passes à droite et à gauche en avant ou en arrière, à forcer son adversaire de se découvrir.

Le plus vigoureaux profite de l'ouverture pour faire une entrée et tenter un coup de lutte.

Le plus faible cherche à éviter la prise par une volte et à arrêter un redoublement d'attaque par une estocade à l'œil.

Tous deux changent à chaque instant de pose. Tantôt les pieds rapprochés, le corps presque droit et rigide comme un fût de colonne antique ; tantôt tordu et contourné comme un sarment de vigne, les jambes semblant ployer sous la charge.

Enfin, Jarnac trouve le moment favorable pour placer le fameux coup que lui avait appris Caizo, son professeur ; il coupe le jarret de la Châtaigneraie qui tombe blessé, au grand étonnement de tous.

Le vaincu se croyait si sûr de sa victoire, qu'il mourût non des suites de sa blessure, mais de la rage que lui causait sa défaite ; car il arracha l'appareil de pansement.

Comme la foule est logique en tout, même dans son langage, c'est probablement à dater de cette époque qu'on appela coupe-jarets ceux qui avaient pour métier de couper la gorge des gens.

Ainsi que nous venons de le voir, c'est Brantôme qui nous a indiqué le caractère et les armes des adversaires.

Quant à leur escrime, c'était évidemment celle de Marozzo, dont nous avons déjà parlé à propos de l'épée à deux mains, car il était non seulement le principal professeur l'époque, mais on peut dire le seul. Et Caizo, le maître de Jarnac, devait être le disciple de Marozzo.

Or, celui-ci nous a laissé un ouvrage fort complet pour le temps et orné de nombreuses et fort belles gravures, où l'escrime de l'épée et du bouclier tient une grande place.

On y trouve plusieurs variétés de boucliers : des boucliers de toutes formes et de toutes grandeurs, les uns pas plus larges que le fond d'un chapeau ; d'autres, capables de couvrir le corps d'un homme en entier. Tantôt ronds, tantôt ovales, tantôt affectant la forme d'un corset à moitié plié. C'est le *piccolo brocchino*, c'est la *larga*.

Quant à l'épée que semble employer Marozzo, elle est à deux tranchants, et d'apparence lourde. La garde en est peu compliquée : elle est composée de deux branches qui, avec la poignée, forment une croix. En dehors de ces branches, et dans l'axe des deux tranchants de la lame, deux anneaux.

Dans la position de la garde, le corps du tireur est tantôt droit, tantôt penché en avant. Et la jambe gauche n'est pas plus souvent en arrière que la jambe droite.

Les attitudes sont très variées, un peu théâtrales même. Et, non seulement elles se sont continuées chez les successeurs immédiats de Marozzo, chez Agrippa, chez Fabris, chez Grazzi, mais on peut dire jusqu'à un certain point qu'elles se sont perpétuées dans l'escrime italienne. Ceux qui ont vu le baron San Malato, peuvent facilement s'en faire une idée.

On frappe d'estoc et de taille. On avance ou l'on recule en passant un pied devant ou derrière l'autre, mais l'on ne se fend pas. En revanche, les deux bras restent toujours tendus Cette tension du bras, du moins de celui qui tient l'épée, s'est également conservé en Italie. Elle est logique, du reste, aussi longtemps que la fente n'existe pas.

Enfin, l'on tourne autour de son adversaire en cherchant à le faire découvrir ou à le surprendre découvert.

A l'égard des parades, c'est le bouclier qui fait tout.

Et encore, si petit qu'il soit, ne pare-t-il que d'un seul côté : de droite à gauche. Il en est presque forcément ainsi. Cependant l'on trouve dans Agrippa, une gravure dans laquelle l'un des combattants use de son grand bouclier pour

repousser de gauche à droite le bras de son adversaire et gagner l'épaule pour faire une entrée.

On voit donc que ce sont nos exercices de la canne, du sabre et de la boxe anglaise qui ressemblent le plus à cette escrime primitive.

On y devine même des tours de bras, de hanche et de tête, car si Marozzo ne les démontre pas positivement pour l'épée, il les enseigne pour le poignard.

Aussi s'explique-t-on le brassard d'acier de Jarnac. Et ce n'est pas sans intention, évidemment, que Brantôme parle de la force corporelle de son oncle.

Si la lutte d'aujourd'hui est une sorte d'escrime à mains plates, l'escrime d'alors était de la lutte à poing armé.

IV

La France, en escrime comme dans les autres arts, est restée longtemps pour dégager son originalité de l'influence étrangère.

L'Italie est partout son professeur et elle en subit les hommes aussi bien que les idées. A un moment donné, tout le monde est italien en France.

Les professeurs d'escrime sont florentins ou vénitiens ou siciliens, aussi bien que les sculpteurs, les orfèvres, les chimistes et les alchimistes, les médecins, les chanteurs, les comédiens et les diplomates.

Seulement l'élève finit par laisser son maître en arrière.

Cela ne s'est pas fait en un jour.

Ainsi, déjà sous Charles IX, Saint-Didier écrit un ouvrage d'escrime: *Traicté de l'Epée seule* (1573). Mais cet ouvrage, dont la principale originalité consiste dans l'enseignement de l'épée sans le poignard ou toute autre arme soit offensive soit

défensive, ne paraît pas avoir exercé une grande influence sur les duellistes contemporains ; car jusqu'au règne du cardinal de Richelieu, on continue à combattre avec l'épée d'une main et la dague dans l'autre.

Le bouclier était une défense sûre en face d'un adversaire ; mais c'était un ustensile peu commode pour se promener dans la rue ou se présenter à la cour.

Et, seuls, les Ecossais des highlands qui, comme les Gaulois leurs aïeux n'eurent probablement jamais d'autres armures, les conservèrent en revanche presque jusqu'à nos jours.

Jarnac et la Châtaigneraie n'eurent donc pas, au moins en France, beaucoup d'émules ou de successeurs.

Cependant le poignard de main gauche, dont se servent pendant un certain temps les bretteurs, est un reste du bouclier.

Il se compose d'une lame pointue, ordinairement sans tranchant, et pont la poignée est garnie d'une longue et large plaque d'acier.

Supposons le bouclier écossais dont l'orbe serait très rétréci et la pointe très allongée ; voilà pour la main gauche.

Ce ne devait pas être non plus un instrument très aisé à porter à la ceinture ; aussi est-il promptement remplacé par la dague qui se compose d'une lame aiguë et généralement à deux tranchants, munie d'une simple croix en guise de garde.

C'est avec cette arme que se défendent les Bussy, les du Gast, les Villeaux, les La Garde, les Antraguets et autres grands seigneurs et coupe-jarrets qui fourmillent jusqu'à la fin du règne de Henri IV ; sans parler de Messieurs les Mignons de Henri III, lesquels tout en portant des corsets comme des femmes, tirent l'épée comme des spadassins de profession.

Si l'on veut donc connaître l'escrime française, il faut la chercher encore dans les maîtres italiens.

On s'explique que l'ouvrage de Saint-Didier n'ait pas grande influence ; son épée seule n'est pas plus « adroite » que celle de ses émules d'Italie, et il se prive du poignard.

Chez lui, comme chez eux, l'épée ne sert guère qu'à frapper, et c'est toujours la main gauche qui pare ; seulement cette main est désarmée, et ne pourra en aucun cas, par conséquent fournir de riposte.

On voit tout de suite l'infériorité du jeu.

Du reste, dans son ouvrage aussi érudit qu'intéressant : *La Bibliohraphie de l'escrime*, M. Vigean remarque que Saint-Didier a pris pour guide l'ouvrage de Grassi, ouvrage inférieur à ceux d'Aggrippa et de Fabris.

Quelques exemples vont sur-le-champ donner une idée de son jeu. Il met en présence deux tireurs qu'il appelle l'un le lieutenant, l'autre le prévôt.

Les voilà en garde, le pied gauche en avant, l'épée tendue à la hauteur de l'épaule, la tête et le corps penchés dans la direction de l'adversaire, la main gauche à la hauteur de l'oreille.

Le premier coup du lieutenant est un coup de taille au jarret. Il commence par où Jarnac à fini.

Si l'adversaire a paré ou plutôt a évité le coup, et s'il a frappé à son tour, le lieutenant cherche à le prévenir en le touchant au bras du revers de son épée ; si ce revers est encore évité et se trouve suivi d'un nouveau coup, il présente la pointe à l'œil du prévôt, en faisant un pas de côté ou une demi-volte.

Crever l'œil de son adversaire semble un procédé favori à plusieurs générations de tireurs.

Thibaust lui-même y revient à plusieurs reprises, et ce fameux coup duquel le drame du *Bossu* tire une partie de son succès, et qui tue infailliblement tout le long de cinq grands actes, est peut-être moins fantaisiste qu'on ne l'a supposé.

Placée sous Louis XV, la botte de Nevers est tout simplement une botte qui retarde.

Revenons à Saint-Didier.

De passes en voltes, frappant d'estoc et de taille, arrêtant souvent aussi bien avec le tranchant qu'avec la pointe, l'arme tantôt à la hauteur de la tête, tantôt à celle de l'épaule, tantôt plus basse que le flanc et la main gauche suivant les évolutions de la droite, il termine par des saisissements d'épée. Après une sorte de corps à corps, il empoigne de la main gauche la garde de l'arme de l'adversaire.

Ce coup, que l'on ne peut appeler précisément délicat, n'était pas toutefois sans danger. Il ne faut pas oublier que les lames de cette époque coupaient des deux côtés.

En le pratiquant aujourd'hui, on y gagnerait probablement un ou deux mois de prison et quelques cents francs d'amende ; jadis on pouvait y perdre deux ou trois doigts.

Il est à remarquer que ce procédé de l'école encore primitive de Saint-Didier se retrouve dans l'escrime déjà très perfectionnée d'Angelo en 1763, après avoir traversé sans encombre quatre règnes et quelques interrègnes.

Quoi qu'il en soit, il nous paraît établi que Sainct-Didier reste, sinon à l'état de génie incompris, du moins de talent isolé.

L'école d'Agrippa et de Fabris garde sa prépondérance aussi bien en France qu'ailleurs.

Et la défaite de Quélus par Antraguet n'était pas de nature à donner du relief au *Traicté de l'espée seule*.

On sait que dans la fameuse *rencontre* des Mignons et des Angevins, Quélus avait oublié ou perdu sa dague, et qu'il fût criblé de coups par Antraguet, qui ne se gêna pas pour se servir de la sienne.

Quélus mourut après un mois d'agonie.

Alexandre Dumas, en dramatisant ce récit, y a mis certainement du sien ; mais les éléments lui en ont été fournis par Brantôme et par l'Estoile.

Ce qu'il y a de certain, c'est que l'un des Angevins et les deux autres Mignons, Maugiron et Schomberg, furent tués sur le coup. Antraguet, seigneur d'Entrague, seul demeura sans blessures.

Les maîtres d'alors, italiens ou français, n'avaient pas encore élevé l'égratignure à la hauteur d'un principe.

Les professeurs *picotins* n'étaient pas nés.

Alors, au contraire, les duels boucheries n'étaient pas rares et Brantôme en cite plusieurs. Dans son *Histoire anecdotique du duel*, M. Colombey raconte que deux bretteurs qui n'avaient d'autre raison de se détester que celle d'être chacun de son côté la terreur de son entourage, se rencontrèrent un jour par hasard.

En s'apercevant, leur premier mouvement fut de tirer épée et poignard, le second de se mettre en garde.

Le combat ne dura guère. Au bout de trois minutes, l'un des adversaires avait trois coups d'épée au travers du corps. Il devait tomber ; il se jeta à la gorge de son adversaire, le terrassa d'un coup de lutte et, à terre le larda de coups de dague. Les boutonnières du pourpoint en furent augmentées du double, dit la chronique. L'un de ces enragés était précisément le La Garde que nous avons nommé tout à l'heure.

Le plus curieux de l'affaire, c'est qu'ils n'en moururent ni l'un ni l'autre.

Le duel du compte de Montmorency, qui fut une rencontre de trois contre trois, est la dernière affaire célèbre où le poignard joue son rôle. La hache y joue aussi le sien ; car le comte fut exécuté par l'ordre du cardinal de Richelieu.

Le grand homme d'Etat avait trouvé un moyen très ingénieux de tuer le duel... en décapitant les duellistes.

Cyrano de Bergerac, lui aussi, fut un des plus enragés bretteurs de cette époque brettailleuse. Il avait l'esprit vif. Il est l'auteur de l'*Histoire comique de la lune et du soleil* ; et Molière n'a pas dédaigné de le dépouiller de quelques scènes, au profit des *Fourberies de Scapin*. Mais il avait la main encore plus vive que l'esprit. De plus, il avait un de ces nez qui feraient aujourd'hui la fortune d'un théâtre et qui faisait son malheur : celui des passants surtout. Car dès que l'un d'eux semblait regarder trop attentivement cet appendice nasal, il était immédiatement forcé de tirer l'épée. Malgré le soin que l'on mettait à éviter ce nez mortel, il ne tarda pas à devenir le plus meurtrier des organes.

A notre époque, où le langage des hommes politiques se confond avec celui des dames de la halle, on a le nez moins chatouilleux.

Nous avons résumé en quelques lignes l'escrime de l'épée avec le bouclier, nous nous arrêterons encore moins sur celle de la dague et de l'épée.

Si l'une des armes est changée, les procédés ne le sont pas.

Une seule modification est sensible. L'épée, qui a toujours été une arme offensive, n'est pas encore devenue une arme défensive ; en revanche, le bouclier qui n'avait naturellement pas cessé d'être une arme défensive, est devenu offensif en se transformant en poignard.

C'est-à-dire que ce dernier, qui forme ordinairement la parade, fournit quelquefois la riposte.

De plus, cette parade est beaucoup plus variée que celle du bouclier. Elle se fait suivant le besoin, tantôt en dedans, tantôt en dehors, de haut en bas et de bas en haut et même avec les petites branches qui composent la croix.

Il va sans dire que la dague est tenue de la même façon que l'épée, dont elle accompagne les évolutions. Ce n'est que dans la représentation des tragédies que l'on voit frapper de haut en bas, comme s'il s'agissait de donner un coup de poing à la foire sur une tête de Turc.

Les poses du jeu de la dague avec l'épée n'ont rien de bien nouveau. Elles sont seulement en général encore plus contournées et plus théâtrales que celle de l'assaut de l'épée et du bouclier. Car si la main droite se trouve souvent en arrière et à la hauteur de la tête, les deux mains tombent quelquefois au niveau du sol.

On ne se fend pas encore, cela va sans dire ; par exemple on continue à se servir des passes, des voltes et des coups d'arrêt.

On ne saurait donc assez le répéter : l'art de l'escrime, tel que nous le comprenons aujourd'hui, date presque d'hier, il date de la découverte de ce fleuret que l'on voudrait aujourd'hui proscrire.

Jusqu'à Louis XIV l'épée, la noble épée, cette arme que l'on est si fier d'avoir à son côté, se borne à piquer, à couper ou à découper. Qu'elle s'appelle Durandal ou Joyeuse, qu'elle appartienne à Roland, à Bayard ou même à Bussy d'Amboise elle n'est pas beaucoup supérieure à un instrument de charcutier

V

Ce n'est qu'à partir de Thibaust (1628), que cesse en France la prépondérance de l'escrime italienne.

Thibaust est un novateur, Thibaust est un savant, Thibaust voudrait être le géomètre de l'escrime.

Ce qui est certain, c'est que son œuvre est énorme. *L'Académie de l'Espée*, immense in-folio très artistique, du reste, par les gravures et par l'impression, est un véritable monument. Par exemple, ce monument fait songer parfois à celui de la place de la Concorde, car malgré les nombreuses explications de l'auteur, ou peut-être à cause de ces trop nombreuses explications, il n'est pas toujours facile de débrouiller ce qu'il a voulu dire.

L'ouvrage débute par une sorte de planche anatomique, donnant les proportions de chacune des parties du corps et des membres, comparées aux autres. Puis l'auteur passe de l'anatomie aux mathématiques. Car, prenant pour unité de

mesure la lame de l'épée il trace un grand cercle, dans ce cercle de nombreux rayons, et sur ces rayons il inscrit des lettres qui vont lui servir à désigner les diverses positions des jambes des tireurs. Et de même que Saint-Didier avait son lieutenant et son prévôt qui attaquaient et paraient tour à tour, Thibaust choisit deux adversaires auxquels il donne des noms propres dont l'un est celui assez étrange de Zaccharie.

Nous n'essayerons pas d'analyser par le menu même l'œuvre de Thibaust, malgré son importance. Pour résumer ce gros volume, il en faudrait au moins un petit.

Ce que nous pouvons indiquer, c'est ce qui le sépare des œuvres précédentes.

Pour la première fois, nous trouvons un professeur qui indique les moyens de parer avec l'arme même avec laquelle il a attaqué.

Nous ne tenons pas compte, bien entendu, de l'épée à deux mains.

Il faut ajouter que le mode de cette parade n'est pas encore le nôtre et ne peut être employé qu'avec la forme particulière de l'épée de cette époque qui est l'épée dite espagnole, c'est-à-dire une longue lame munie de branches (quillons) de grandes dimensions, d'une garde et contregarde compliquées.

C'est en prenant la lame adverse entre sa propre lame et l'un des quillons, que Thibaust va former la parade.

Si le coup est tiré dans le haut, l'épée sera relevée comme par une sorte de levier ; s'il est tiré dans le bas, en *cavation*

elle sera rabaissée d'une façon analogue. Dans l'un et l'autre cas, elle sera ramenée au corps.

Inutile d'ajouter que pour ce genre de travail une suprême légèreté de main n'est pas de rigueur.

Il ne faut pas être trop difficile pour une époque très rapprochée du jour où tout finissait non par des chansons, mais par des coups de lutte.

Thibaust a des prétentions non seulement scientifiques mais artistiques, car d'après ses leçons, les adversaires en tombant en garde exécutent une sorte de mouvement préliminaire qui se rapproche de notre salut.

Il faut avouer que la position de la garde n'est pas des plus gracieuses, le corps est presque droit, les jambes peu écartées, et le bras gauche pend le long du corps ; mais elle diffère sensiblement de celle des maîtres italiens.

En revanche les tireurs ne savent pas encore se fendre et sous ce rapport, ils ne font guère mieux que leurs prédécesseurs ; ils se livrent à la plupart des évolutions en usage : voltant, passant, tout en mélangeant l'estoc à la taille.

Seulement Thibaust croit pouvoir régler avec exactitude chacun de ces mouvements, et c'est là qu'il triomphe avec son cercle, ses rayons et son alphabet,

Cela ne l'empêche pas, dans la dernière partie de son livre d'apprendre à combattre toutes les armes offensives et défensives, poignard, manteau, pique, bouclier, espadon et mousquet avec l'épée seule.

Ces enseignements un peu fantaisistes, que la plupart des auteurs relèguent aux dernières pages de leurs livres, nous les retrouverons jusqu'au XVIII° siècle chez Angelo, lequel ajoute encore à tous ces genres de combat, celui de la lanterne sourde.

Pour voir l'escrime se rapprocher tout à fait de ce qu'elle est aujourd'hui, il faut arriver au siècle de Louis XIV avec Besnard, Latouche, Liancourt, Le Perche et Labat. L'escrime, on le voit, ne fait pas exception au milieu des autres arts,

Besnard, dont l'ouvrage est moins luxueux que ceux de Latouche et de Liancourt, est peut-être plus original· D'abord il est le premier en date. Mais tous ont des principes communs.

Il est curieux de remarquer à ce propos que le progrès, aussi bien en escrime qu'ailleurs, se fait non par un mouvement ascendant et continu, mais par une suite d'actions et de réactions et comme par soubresauts. Saint-Didier avait adopté la garde écrasée des Italiens; Thibaust patronise une pose presque droite; les maîtres du siècle de Louis XIV reviennent à la garde écrasée, seulement au lieu d'avoir le corps penché en avant, comme le professeur de Charles IX, ils le placent en arrière, sur la jambe gauche très fléchie. La jambe droite se trouve ainsi presque tendue en avant.

Quant au bras gauche il est maintenant placé en arrière : mais le coude est dans une position un peu anguleuse.

L'épée aussi est en opposition avec celle de la génération précédente. L'une était démesurément longue, l'autre est remarquablement courte, du reste tranchant également des deux côtés.

Nous voyons tout cela dans une gravure de l'ouvrage de Latouche. Cette gravure qui forme un joli tableau de genre dans le goût de Le Poussin, représente un assaut à Versailles en présence du roi.

Ce qui frappe, c'est la fente prodigieuse des tireurs. Une réaction encore, si l'on veut, mais surtout une inovation. C'est même là la véritable clef de la méthode française.

Pour atteindre plus loin, non seulement on tend complètement la jambe gauche, on va même jusqu'à tordre le pied en dedans, de manière que l'on peut voir la semelle du soulier toute entière.

Ces professeurs du grand siècle sont vraiment des novateurs, car on rencontre aussi chez eux la *riposte* et les *contres*. A l'égard de ces derniers, ils recommandent il est vrai de ne pas s'en servir ; au moins dans toutes les occasions sérieuses. Ils semblent ne leur voir d'utilité que comme exercice.

Il ne faut pas s'en étonner. S'ils jugent les parades simples incomparablement plus rapides, c'est que la lame de l'épée continue à trancher des deux côtés. Or, tous les tireurs connaissent la difficulté qu'il y a à prendre un contre avec une lame plate.

Le coup d'*estramaçon* a diminué d'importance ; mais il n'est pas complètement mis de côté. Il en est de même pour les parades avec la main.

La main gauche ne pare plus par elle-même ; mais dans certains cas, elle vient en aide à l'épée par une opposition. Nous retrouvons ce procédé encore chez Laboëssière, et ce n'est que chez ce dernier que les coups de fantaisie disparaissent complètement.

Ainsi la fameuse *Botte du Paysan*, qui consiste à se servir de son épée avec les deux mains, est du XVIIe siècle. Il faut ajouter que pas plus Besnard que ses successeurs n'y attachent d'importance. La botte de Nevers et celle du paysan, quoique non pareilles, font la paire. Elles sont aussi *secrètes* l'une que l'autre.

A part les auteurs spéciaux, nous avons d'autres documents, comme dirait M. Zola.

Nous rencontrons dans le répertoire d'un nommé Molière lequel n'avait pas songé à inventer le naturalisme pour se dispenser d'avoir du naturel, une certaine pièce appelée le *Bourgeois Gentilhomme* où l'on voit une certaine scène qui pourrait bien avoir été transportée directement de la salle de Besnard à celle du théâtre du roi.

Voici cette scène :

ACTE II.

SCÈNE III

Le maître d'armes, le maître à danser, le maître de musique, M. Jourdain.

Le Maître d'armes, qui a pris deux fleurets de la main des laquais. — *Allons, monsieur, la révérence. Votre corps droit, un peu penché sur la cuisse gauche. Les jambes point tant écartées. Vos pieds sur une même ligne. Votre poignet à l'opposite de votre hanche.*

La pointe de votre épée vis-à-vis de votre épaule. Le bras droit pas tout à fait si étendu. La main gauche à la hauteur de l'œil. L'épaule gauche plus quartée. La tête droite, le regard assuré. Avancez. Le corps ferme. Touchez-moi l'épée de quarte et achevez de même. Une, deux. Remettez-vous. Redoublez de pied ferme. Un saut en arrière. Quand vous portez la botte, monsieur, il faut que l'épée parte la première et que le corps soit bien effacé. Une, deux.

Allons! Touchez-moi l'épée de tierce et achevez de même. Avancez. Le corps ferme. Avancez. Partez de là. Une, deux. Remettez-vous, Redoublez. Un saut en arrière. En garde, monsieur, en garde.

On remarquera le terme de fleuret employé par Molière. Si nous ne nous trompons, ce sont les maîtres de l'époque de Louis XIV qui s'en servent les premiers.

On remarquera encore la position que le professeur fait prendre à M. Jourdain. Elle est scrupuleusement exacte. Cette garde basse est certainement empruntée à l'ouvrage que Besnard fit paraître en 1653, bien avant la représentation de la pièce de Molière.

Du reste, le type de l'auteur du *Maistre d'armes libéral*

On peut en juger par la diatribe qui termine le livre du premier. Cette diatribe s'adresse aux duels au pistolet. Besnard ne se contente pas d'envoyer le pistolet au diable, c'est du diable qu'il en fait venir l'invention.

A quelle extrémité ne se fût-il pas porté aujourd'hui, en voyant que cette arme était toute particulièrement favorisée par le choix de MM. les députés.

Mais les mœurs s'adoucissent, peut-être se serait-il contenté de remarquer que l'article de la loi que ces honorables connaissent encore le mieux est emprunté à celle de Moïse.

VI

Autant la fin du xvii° siècle est fertile en toutes choses autant le commencement du xviii° siècle semble frappé de stérilité sous tous les rapports.

Louis XIV est âgé, il est devenu dévôt; il est tombé entre les mains de son confesseur et dans les bras d'une vieille maîtresse. Le peuple végète à l'intérieur et les armées sont battues à l'extérieur. Tout semble se ressentir de cette situation équivoque et triste. Le théâtre aussi bien que la littérature. Les armes aussi bien que les arts.

Entre l'*Art en fait d'armes* de Labat (1690) et l'*Ecole des armes* d'Angelo (1763), nous n'avons rien, si ce n'est le *Nouveau traité* de Girard.

Cependant si l'escrime est restée stationnaire, elle n'est pas tombée en décadence.

Le corps du tireur a désormais acquis une position effacée. On fait précéder l'assaut d'un salut. On se fend. On riposte. Les sauts, les voltes, les passes, les coups d'arrêt ne sont plus que comme exception. On tire sur place.

Déjà le mot de fleuret, sinon la chose comme nous l'entendons aujourd'hui, est depuis longtemps en circulation.

Besnard est un des premiers qui le prononce, nous l'avons retrouvé dans la pièce du *Bourgeois Gentilhomme*, en 1670, et Le Perche, en 1676, a intitulé son traité : l'*Exercice des Armes*, ou le *Maniement du fleuret*.

A dater de 1763, un groupe d'amateurs et de professeurs, cinq étoiles de l'escrime, forme une sorte de constellation : C'est Angelo, c'est Danet, c'est La Boëssière fils, c'est la chevalière d'Eon, c'est Saint-Georges.

Angelo est un Italien qui écrivit en Angleterre d'après les principes français. Son ouvrage est certainement le plus luxueux et le plus artistique de tous les traités d'escrime, avec celui de Thibaust.

On pourrait même sans exagération les appeler princiers l'un et l'autre. Car les auteurs ont eu des grands seigneurs et des rois pour collaborateurs, sinon au point de vue de la plume, du moins à celui de l'argent.

Danet, pour son *Art des armes*, n'eut pas l'honneur d'être patronné par des souverains.

Loin de là il fut traité de révolutionnaire par l'Académie d'Armes de Paris, qui, par l'intermédiaire de La Boëssière père, lui reprochait ses principes audacieux.

Les Académies, en général, n'admettent volontiers les hommes nouveaux que lorsqu'ils sont vieux.

Pourtant La Boëssière avait inventé le masque à treillis. Cette qualité d'inventeur aurait dû le rendre indulgent pour un novateur.

A propos du masque, on remarquera quelle peine on a eu pour le faire accepter.

« Bon pour des goujats maladroits», disaient les professeurs de l'époque.

Le masque dont Angelo donne le dessin dans son livre, ressemble moins à celui que nous employons aujourd'hui qu'à ceux avec lesquels les enfants se couvrent le visage au temps du carnaval.

Danet fut vengé du père par le fils. Le premier avait attaqué ses principes dans une brochure, le second lui en emprunta quelques-uns dans son *Traité de l'art des armes*.

Et ce *Traité de l'art des Armes*, qui date de 80 ans environ, reste encore le premier de tous. Quelques professeurs contemporains peuvent se flatter d'en avoir perfectionné certains détails; mais beaucoup d'entre eux montrent trop qu'ils en ont oublié l'ensemble.

Quant à cette personnalité étrange qui se nomme la chevalière d'Eon et qu'on a voulu surnommer la Jeanne d'Arc de l'escrime, parce qu'elle faisait des assauts en jupons, c'était bien un homme, mais il faut ajouter: seulement avec les hommes

Tour à tour diplomate en Russie, capitaine de dragons en France et demoiselle en Angleterre, elle usa de certaines particularités naturelles pour jouer de son siècle aussi bien que de son fleuret.

Quoi qu'il en soit, homme-femme ou femme-homme, avec ou sans jupons, le chevalier ou la chevalière d'Eon fut certainement un tireur remarquable ; car il ou elle se défendit contre Saint-Georges.

Or, sans tenir compte de la légende, on aurait tort de croire que ce dernier ait été surfait.

Fils d'un grand seigneur français et une négresse, mulâtre par conséquent comme Jean-Louis, et comme le grand-père de M. Alexandre Dumas, il était grand, svelte, et à la fois fort comme le maréchal de Saxe et agile comme un clown.

De plus, doué par la nature d'un esprit vif et d'une chaude imagination, son maître lui avait donné le sang-froid en le tenant au travail cinq heures par jour.

Ces La Boëssière étaient prédestinés, car si le fils a fait le meilleur traité d'escrime qui existe ; le père a fait Saint-Georges, c'est-à-dire le plus fort escrimeur connu.

Aussi, pour combattre même avec désavantage, cet homme à la fois lion renard, il fallut un autre phénomène.

Une gravure du temps nous représente l'assaut qui eut lieu à Londres, en présence du prince de Galles, entre la chevalière d'Eon et le chevalier de Saint-Georges.

Au premier plan, les deux adversaires, tête nue, le masque à côté d'eux, tirent le mur. La chevalière est fendue et même très fendue ; le chevalier est presque debout, le corps un peu en arrière, reposant sur la jambe gauche, légèrement ployée. La pose est élégante, de l'une et de l'autre part.

Quant aux coups que les tireurs vont se porter, quant aux parades qu'ils vont employer, il n'est pas trop difficile de s'en rendre compte, puisque d'Eon a été le collaborateur d'Angelo, dans la composition de son traité.

D'une façon générale on peut dire que les coups seront à la fois prudents et rapides, et qu'ils seront tirés dans toutes les lignes tour à tour ; que les parades seront variées, tantôt composées de simples, tantôt de contres, toujours suivies, de la riposte.

Les deux champions se sont d'abord certainement tâtés : ils ne veulent rien donner au hasard. Ils ont fait des fausses attaques, ils ont tiré des demi-bottes, et les feintes qui vont suivre ces préliminaires auront toute la subtilité que nous pourrions leur donner aujourd'hui. Ce seront des une-deux, des contre-dégagements, des trompés d'engagements.

Les ripostes ne seront pas seulement directes, en tierce comme en quarte, en prime comme en seconde, ce seront des cercles, des coupés, des demi-cercles.

Les parades seront même forcément plus variées qu'elles ne le sont aujourd'hui, car le corps moins écrasé qu'il ne l'est maintenant, expose davantage la ligne basse.

Enfin, parades et ripostes, feintes et attaques, se feront sur place ; à peine si les adversaires emploieront une fois par hasard, et comme ressource suprême, la demi-volte ou l'échappement du pied gauche, ce coup que le regretté Pons neveu plaçait avec tant de maëstria.

De cet assaut, on peut déduire diverses conséquenses : la première est que, à l'époque d'Angelo, la position de la garde n'est déjà plus la même que chez les maîtres contemporains de Louis XIV. Le corps porte toujours sur la jambe gauche, mais le tireur est moins écrasé.

La main droite est placée plus haut, la main gauche aussi ; de plus, le bras est arrondi davantage ; mais la fente est moins exagérée. Enfin, les attaques ne sont portées qu'au buste, et elles sont exclusivement composées de coups de pointe. Cependant le fleuret est encore à lame plate. Il conserve cette forme au moins jusqu'au moment où paraît la *Grande Encyclopédie* de Diderot, laquelle en donne la définition

Du reste, Angelo parle à plusieurs reprises du *tranchant* intérieur et extérieur de la lame.

On s'explique ainsi pourquoi, tout en ne rejetant pas dans l'assaut les parades de contre, comme le font les maîtres du siècle précédent, il préfère pourtant se servir des parades simples.

Ce n'est qu'avec La Boëssière fils que nous nous trouvons en plein dans la science contemporaine.

Nous ne voulons pas insinuer qu'il n'y a plus rien à ajouter à ses leçons, mais nous pouvons affirmer qu'il y aurait avantage à les méditer souvent. Car si tous les coups de finesse et de délicatesse que nous pratiquons aujourd'hui se trouvent longuement développés dans le traité de La Boëssière, nous avons délaissé un peu ceux auxquels il attache tant d'importance : ceux de sûreté et de précision.

Chez ce professeur, en effet, les attaques comme les ripostes se font sans quitter le fer, avec une sorte de rotation du poignet, une puissante opposition et une immense élévation de la main.

On pourrait dire jusqu'à un certain point que chacun de ces mouvements tient à la fois du *temps* et du *lié;* bien que ces deux sortes de coups semblent, au premier abord s'exclure.

De façon qu'avec le système de La Boëssière, le *coup pour coup* est pour ainsi dire impossible, du moins bien difficile.

Aujourd'hui, nous semblons ne nous préoccuper que de la vitesse, ce qui est au fond la négation de la science.

Avec La Boessière, la vitesse *seule* ne servira qu'à vous faire toucher plus vite.

Il exprime bien sa pensée, quand il dit que « c'est le fleuret de l'adversaire qui doit servir de guide au vôtre ». Joignant donc dans son système la sûreté la plus grande à la plus extrême finesse, on ne doit pas s'étonner de ce qu'il ait porté l'art de l'escrime à son point culminant.

Jean-Louis, son continuateur, a montré par la pratique ce que valait la théorie.

On connaît ce duel, absolument inouï, dans lequel le terrible tireur, alors maître d'armes d'un régiment français de passage dans une ville d'Espagne, se battit avec treize maîtres italiens, et tua ou blessa successivement ses treize adversaires

en présence de toute la troupe et de toute la population, qui assistaient solennellement à cette rencontre, comme à un nouveau jugement de Dieu ou . . . à un combat de taureaux.

Pour raconter les exploits aussi vrais qu'invraisemblables de ce petit-fils de d'Artagnan, M. Vigeant semble avoir emprunté la plume de Dumas père.

Ce qui caractérise encore le système de La Boëssière, c'est la position du corps et des jambes.

Nous avons vu que, chez Saint-Didier, celles-ci étaient très ployées, et celui-là très penché en avant ; chez Thibaust corps et jambes sont presque droits ; chez les maîtres du xviie siècle, le corps est écrasé sur la jambe gauche ; chez ceux du xviiie siècle, il se relève, mais il est toujours penché en arrière ; chez La Boëssière seul, il est assis sur les deux jambes également.

De plus, chez lui, l'emploi du fleuret carré est incontestable, mais il est difficile d'affirmer le moment exact où il a fait son apparition.

Ce que l'on peut supposer, c'est que ce moment est, comme nous l'avons déjà dit, postérieur à 1763.

Et c'est précisément l'emploi de la lame carrée qui a permis à La Boëssière de donner à son art les derniers perfectionnements.

On ne songe pas assez que si les contres peuvent être pris avec une vitesse presque égale à celle des parades simples, ce n'est qu'avec les lames carrées. Aussi avons-nous vu les maîtres du xviie siècle, tout en connaissant parfaitement les premières, les délaisser pour les secondes.

On ne saurait donc trop s'élever contre l'emploi des lames triangulaires. Créées par la fantaisie, patronnées par la routine, mauvaises pour le combat, où elles ne peuvent frapper de taille, mauvaises pour l'assaut où elles ne fournissent que des parades incomplètes, sans finesse comme sans mordant, leur emploi dans le duel n'a d'autres raison d'être que parce que l'on n'en a jamais demandé aucune.

Aussi aimerions-nous à voir remplacer la lame triangulaire par la lame carrée à quatre évidements.

La nouvelle arme conserverait ainsi les avantages du fleuret sans avoir les inconvénients de l'épée.

Ce qu'il faut enfin remarquer chez La Boëssière, c'est le soin donné à la parade.

Il ne faut pas oublier, du reste, que tous les grands-maîtres depuis Agrippa déjà, ont mis la défense bien au-dessus de l'attaque.

Et c'est peut-être parce que de nos jours on a pris souvent le contre-pied de cette théorie que *le jeu de l'épée* est venu se greffer sur le dos de l'escrime comme une sorte de gibbosité.

L'art classique s'évaporait dans la fantaisie ; la prétendue science du duel, qui n'est, en réalité, qu'un retour aux temps primitifs, est en même temps aussi un rappel au bon sens.

Et s'il est nécessaire de signaler cette tendance à déchoir, on ne saurait en vouloir non plus aux professeurs qui semblent avoir gravé sur leur épée d'assaut cette devise empruntée aux garçons des cabinets particuliers : « prudence et discrétion ».

FIN

www.ingramcontent.com/pod-product-compliance
Lightning Source LLC
Chambersburg PA
CBHW071439220526
45469CB00004B/1589